STICKER PIXEL ART
VEHICLES

Racehorse Publishing

Contents

How to create your pixel art

Creating a pixel art vehicle is easy. Do it sticker by sticker and watch the image start to appear. This book contains 20 vehicle artworks and over 8,000 colored pixel stickers.

Now refer to the information on the right and read steps 1 to 8 below.

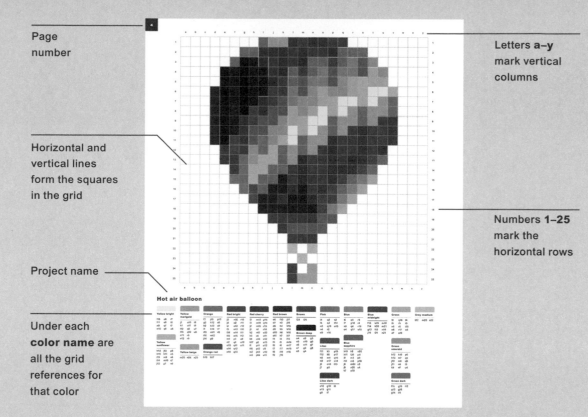

Page number

Horizontal and vertical lines form the squares in the grid

Project name

Under each **color name** are all the grid references for that color

Letters **a–y** mark vertical columns

Numbers **1–25** mark the horizontal rows

Step by step

1 Remove the sticker pages from the center of the book. The stickers for all projects are grouped together under their **color name**. Have a ruler and pencil handy.

2 Select a vehicle (see contents page opposite) and find that page in the book. The hot air balloon is on page 4.

3 Locate the stickers (on the sticker sheets) that match the first **color name** listed. For the hot air balloon, the first color is **Yellow bright**.

4 The first grid reference in **Yellow bright** for the hot air balloon is **I10**. Find **I** along the bottom or top of the grid. Position the ruler vertically in the center of this column (**I**).

5 Find **10** among the numbers to the left or right of the grid. Move a finger along row **10** until it meets the ruler. Move the ruler to one side, then pencil a dot or small cross in square **I10**.

6 Carefully position a **Yellow bright** sticker in the marked square. Use the pencil to put a line through grid reference **I10** once you have positioned the sticker into the square.

7 Repeat steps 4–6 for all the grid references listed under color **Yellow bright**. You can mark all the squares for a color before positioning the stickers, but only do one color at a time!

8 Then, complete all the colors listed until the hot air balloon is completed.

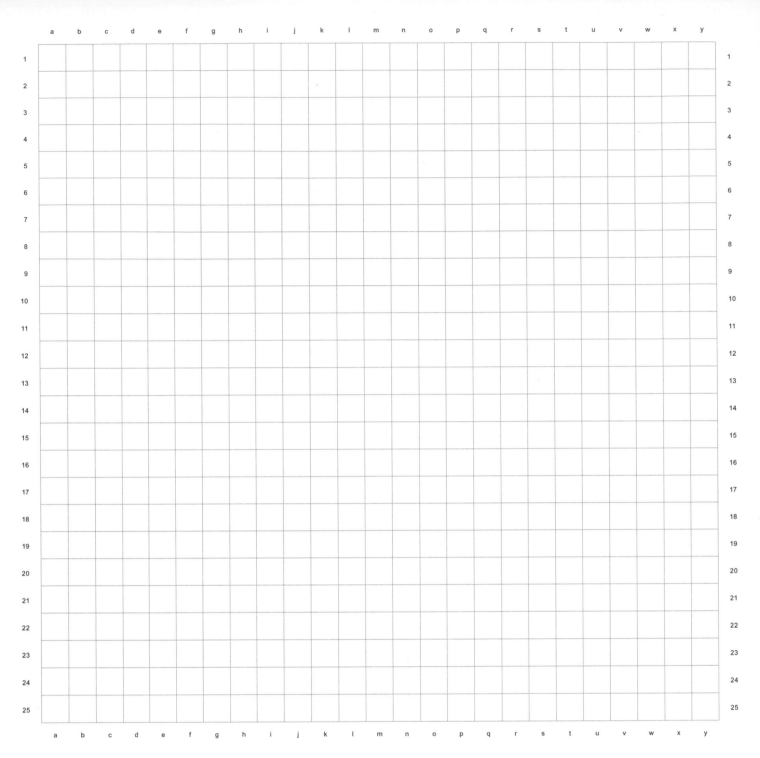

Hot air balloon

Yellow bright

l10	o8	r7
l11	o9	t6
n9	q7	t7
n10	q8	u6

Yellow sunflower

h14	j13	p8
h15	k11	s5
i13	m9	s6
i14	m10	s7
j12	p7	v6

Yellow marigold

j1	o10	t8
k1	o11	t9
l12	q9	u7
l13	q10	u8
n11	r8	
n12	r9	

Yellow beige

m25	n24	n25

Orange

f3	j15	p10
g2	k12	s8
h2	k13	s9
i1	k14	v7
i15	m11	v8
i16	m12	
j14	p9	

Orange red

h16	h17

Red bright

j3	n16	r10
j4	o2	r11
l2	o12	r12
l3	o13	t10
l14	o14	t11
l15	o15	t12
m1	p1	u9
n2	q1	u10
n13	q11	u11
n14	q12	
n15	q13	

Red cherry

i2	m13	p15
i3	m14	q14
j2	m15	r13
j5	n1	r14
k2	n17	s10
k3	o1	s11
k4	o16	s12
k17	p2	s13
l1	p11	u12
l16	p12	v9
m2	p13	v10
m3	p14	v11

Red brown

d6	f10	j17
d7	h3	j18
d8	h4	k15
d9	h5	k16
d10	h6	k18
d11	h7	l17
f4	i4	l18
f5	i5	m16
f6	i6	m17
f7	i17	m18
f8	i18	n18
f9	j16	

Brown

l24	l25

Brown deep

e4	e9	g5
e5	e10	g6
e6	e11	g7
e7	g3	g8
e8	g4	

Pink

l4	q2	s2
l5	q3	t14
n3	q16	u13
n4	r2	
o3	r15	

Lilac

f11	k5	p16
f12	k6	p17
h8	m4	q15
h9	o17	s14
j6	o18	t13
j7	p3	

Lilac dark

e12	g10	i8
e13	g11	
g9	i7	

Blue

l6	o5	r3
l7	p18	r4
n5	q4	r16
o4	q17	s15

Blue sapphire

h10	k8	o20
h11	l20	p4
i9	m5	p5
i10	m6	p19
j8	m20	s3
j9	n20	s4
k7	o19	

Blue midnight

f13	k19	m19
f14	k20	m21
g12	l19	n19
j19	l21	n21

Green

l8	q18	t4
l9	r5	t5
n8	r6	t15
o6	r17	u5
o7	s16	

Green emerald

h12	k10	p6
h13	m7	q5
j10	m8	q6
j11	n6	t3
k9	n7	u4

Green dark

f15	g15	i12
g13	g16	
g14	i11	

Grey medium

l22	m23	n22

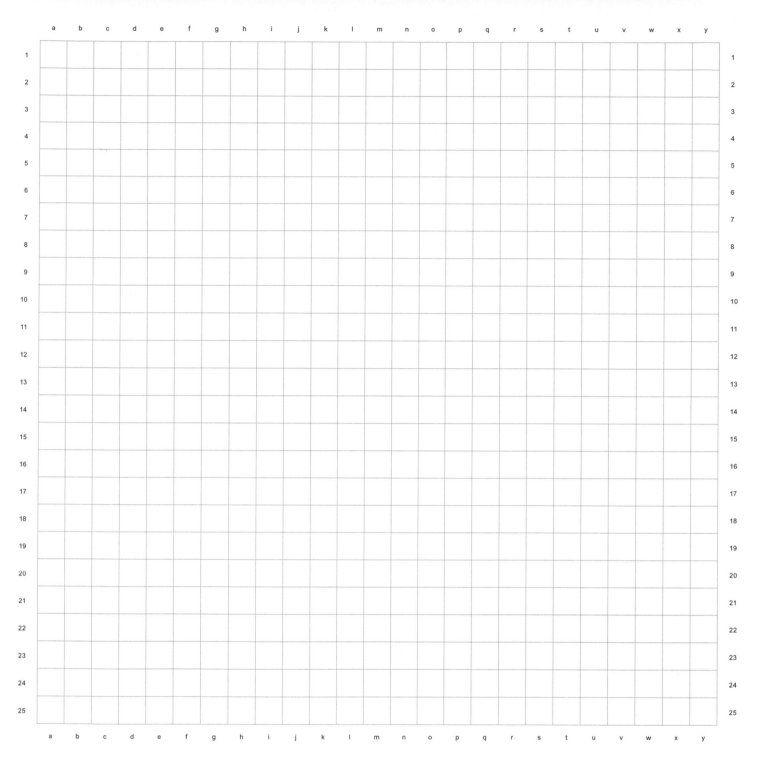

rain

ow pale

k10	r10
l10	s10
m15	t10
n10	u10
o10	v10
p10	
q10	

Yellow bright

e4	h16	n9
e5	i4	o4
e6	i9	o9
e7	i15	p4
e8	i16	p9
e9	j4	q4
e15	j9	q9
e16	j15	r4
f4	k4	r9
f9	k9	s4
f15	k15	s9
f16	l15	t4
g4	m4	t9
g9	m5	u4
g15	m6	u5
g16	m7	u6
h4	m8	u7
h9	m9	u8
h15	n4	u9

Yellow canary

d11	j11	q16
d12	k11	r15
e11	k12	r16
e12	l11	s15
e13	l12	s16
e14	l13	t15
f12	n15	u15
g11	o15	u16
h11	p15	
i11	q15	

Yellow sunflower

m11	m13
m12	m14

Yellow marigold

g12	n12	t11
h12	n13	t12
h13	n14	u11
h14	o11	u12
i12	o12	u13
j12	p11	u14
k13	q11	v11
k14	r11	v12
n11	s11	

Orange

o13	q12	r14
o14	r12	s12
p12	r13	

Red bright

d17	g20	s14
d18	h17	s17
d19	h18	s18
e17	i17	s19
e18	i18	s20
e19	i19	t13
e20	j17	t14
f13	m19	t17
f14	m20	t18
f17	m21	t21
f18	p17	u17
f21	q17	u18
g13	q18	u19
g14	q19	u20
g17	r17	v17
g18	r18	v18
g19	s13	v19

Red cherry

g21	i21	k20
h21	j20	k21
i20	k19	l19

Red brown

n19	o21	q21
o19	p20	r21
o20	q20	s21

Turquoise light

f7	l2	p6
f8	l6	p7
g6	l7	q5
g7	n3	q6
g8	k5	q7
h5	n7	r5
h6	n8	r8
i5	o2	s7
j8	o6	s8
k3	o7	t6
k7	o8	t7
k8	p5	

Turquoise dark

f5	j7	o5
f6	k2	p8
g5	k5	q7
g8	k6	q8
h7	l3	r6
h8	l5	r7
i6	l8	s5
i7	n2	s6
i8	n5	t5
j5	n6	t8
j6	o3	

Grey medium

m16	m17	m18

Grey cloud

e3	i3	q3
e23	m3	u23
f2	j1	r1
f3	k1	r2
g2	l1	r3
g3	m1	s2
h1	n1	s3
h2	o1	t2
h3	p1	t3
i1	q1	u3
i2	q2	

Grey shadow

b25	k17	p2
c24	k18	p3
c25	l16	p16
d23	l17	p18
d24	l18	t22
e22	m2	u22
e23	m3	u23
f22	n16	v23
j2	n17	v24
j3	n18	w24
j16	o16	w25
j18	o17	x25
k16	o18	

Black

f19	j19	l20
f20	j21	l21
h19	j20	
h20	j21	

Black rich

d25	j23	q23
e24	k23	r23
f23	l23	s22
g22	m23	s23
g23	n23	t23
h23	o23	u24
i23	p23	v25

White

i13	j14	p14
i14	m10	q13
j13	p13	q14

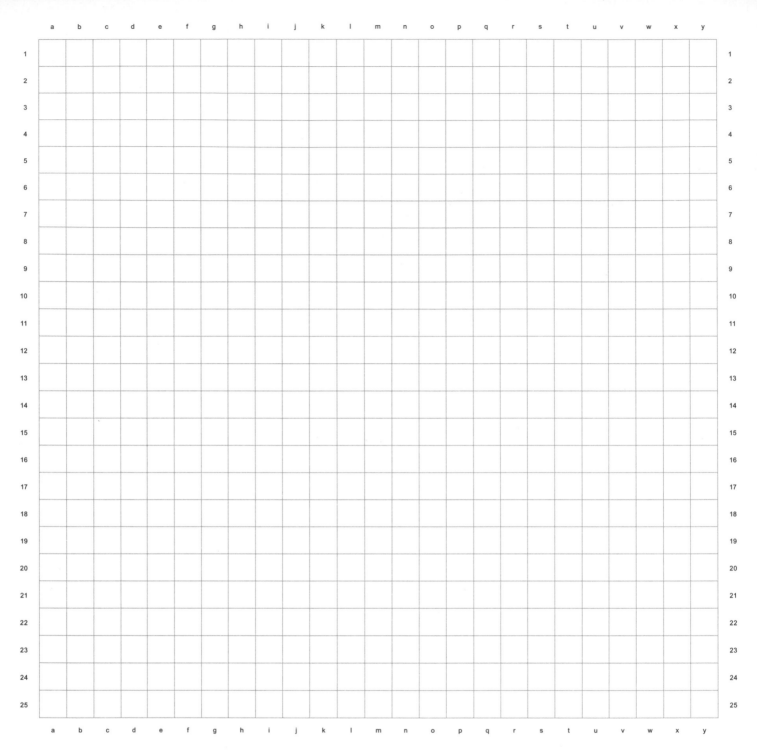

Fishing boat

Yellow beige

d4	m12	s9
d5	n12	s12
d6	o12	t9
e4	p9	t12
e6	p12	u9
f4	q9	u12
f5	q12	v9
f6	r9	v12
l12	r12	

Red brown

l11	r18	t20
m10	r19	u18
m11	s17	u19
n10	s20	
n11	t17	

Blue pale

e7	j18	p14
e8	k5	p15
e9	k17	q14
e10	k18	q15
e11	l5	r5
e12	l14	r11
e17	l15	r14
e18	l17	r15
f17	l18	s6
f18	m5	s11
g5	m15	s15
g17	m17	t7
g18	m18	t11
h5	n5	t14
h17	n14	t15
h18	n15	u11
i5	n17	u15
i17	n18	v14
i18	o5	v15
j5	o17	
j17	p5	

Blue sapphire

b16	l13	q13
b17	l16	q16
c16	m13	r10
c17	m16	r13
d16	n13	r16
d17	n16	s16
d18	o13	t10
e16	o14	t13
f16	o15	t16
g16	o16	u16
h16	o18	v13
i16	p13	v16
j16	p16	w16
k16	p17	

Blue midnight

m14	s14	u14
s10	u10	
s13	u13	

Black

a18	e21	i22	o21
a19	e22	j8	p18
a20	f19	j10	p19
a21	f20	j19	p20
a22	f21	j20	p21
b18	f22	j21	q3
b19	g6	k9	q17
b20	g7	k11	q18
b21	g19	k19	q19
b22	g20	k20	q20
c18	g21	k21	r17
c19	g22	l10	r20
c20	h7	l19	t19
c21	h8	l20	u8
c22	h19	l21	u17
d19	h20	m19	v17
d20	h21	m20	v18
d21	h22	m21	v19
d22	i8	n19	w17
e5	i9	n20	w18
e13	i19	n21	x17
e19	i20	o19	
e20	i21	o20	

Black rich

a23	o22	u20
b23	o23	u21
c23	p22	u22
d23	p23	u23
e23	q21	v20
f23	q22	v21
g23	q23	v22
h23	r21	v23
i23	r22	w19
j22	r23	w20
j23	s18	w21
k22	s19	w22
k23	s21	x18
l22	s22	x19
l23	s23	x20
m22	t18	y17
m23	t21	y18
n22	t22	
n23	t23	

White

l9	q5	q10
m9	q6	q11
p7	q7	r7
q4	q8	

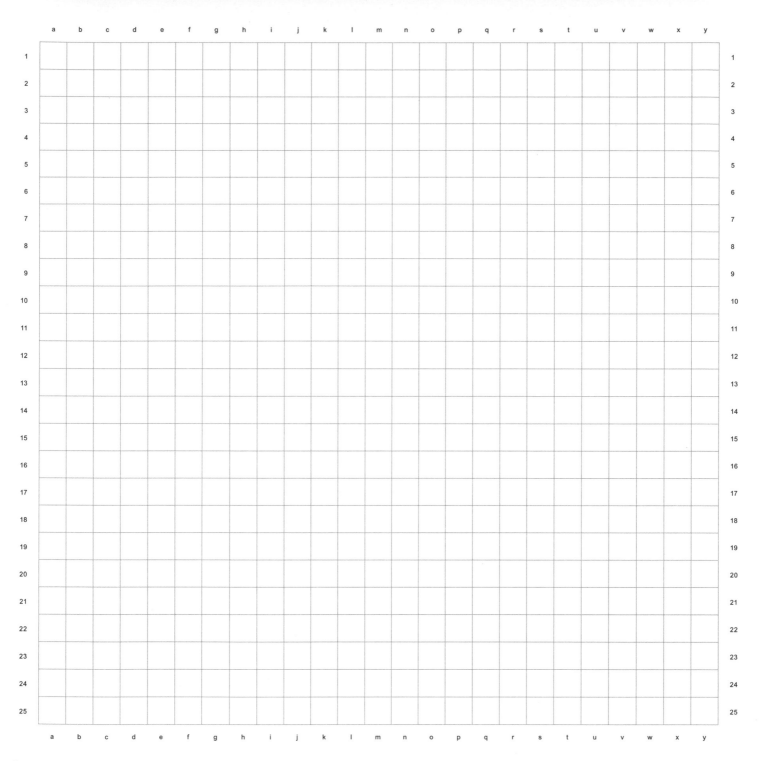

ractor

ow pale

i12 n5
j12 o5
l6
m5

ow ary

i14 r12
i15 s5
j13 s12
j14 t5
k14 t12
l13 u5
m6 u12
n6 v6
p5 v12
p14 w12
q5 x13
q13 y14
r5

Yellow marigold

e15 o6 s13
f15 p6 t6
g16 p15 u6
j15 q6 v7
k13 q14 w13
k15 r6 x14
l12 r13 y15
l14 s6 y16

Turquoise light

n7 n13 p7
n8 o7 p8
n9 o8 p9
n10 o9 r7
n11 o10
n12 o11

Turquoise dark

n14 p12 s8
o12 r8 s9
o13 r9 t7
p10 r10 t8
p11 s7 t9

Grey light

b14 r19 u20
c13 s20 v19
f20 t20

Grey medium

b15 o18 t17
e19 o19 t19
f18 r17 u16
g19 r18 u18
m16 s16 v17
m17 s18 v18
m19 t16

Grey cloud

e18 g20 u17
e20 s17 u19
g18 s19

Grey shadow

c18 k4 q15
d17 k5 r14
e16 l9 s14
f14 l18 t14
f16 l20 u14
g14 m8 v11
g16 m9 v14
h15 m18 w15
h17 m20 x16
i16 n20 x17
i18 p16
j4 p17

Black

a16 h21 q19
b16 i19 q20
c19 i20 r15
d18 k6 r21
d19 k7 s21
d20 k8 t21
d21 k9 u21
e17 k10 v15
e21 k11 v20
e22 k16 v21
f17 l16 w16
f21 n16 w17
f22 o16 w18
g17 p18 w19
g21 p19 w20
g22 p20 x18
h18 q16 x19
h19 q17 x20
h20 q18

Black rich

a17 m13 s15
a18 m14 s22
b17 m15 t10
b18 n15 t11
b19 n17 t13
c17 n18 t15
d16 n19 t18
f19 o14 t22
h16 o15 u7
i17 o17 u8
j17 p13 u9
j18 q7 u10
k12 q8 u11
k17 q9 u13
k18 q10 u15
k19 q11 u22
l15 q12 v13
l17 q21 v16
l19 r11 v22
m7 r16 w10
m10 r22 w14
m11 s10 w21
m12 s11 x15

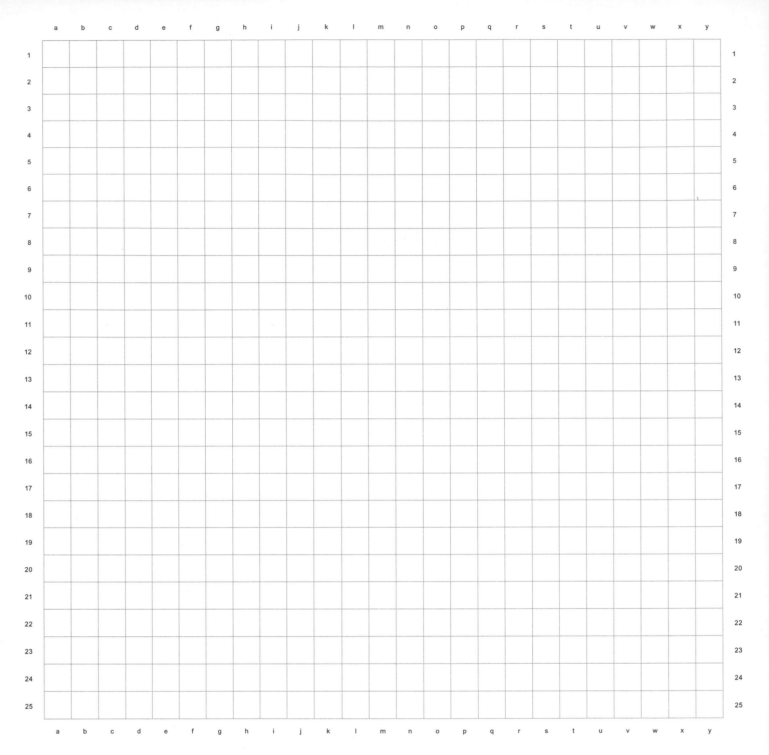

Police car

Orange

b13

Red bright

o7 y12 y13

Turquoise light

j11	m9	q10
k10	o11	q11
k11	p10	r9
l9	p11	r10
l10	q9	

Turquoise dark

g11	l11	r11
h10	m10	s10
i9	m11	s11
i11	o9	t9
j10	o10	u10
k9	p9	

Blue midnight

m7

Grey light

i13	n11	q14
k14	n13	r13
n7	p13	

Grey medium

e15	t15
f14	u14

Grey cloud

c14	j15	r14
c15	k15	r15
d13	l15	s13
f16	m15	u16
g15	n15	v15
h13	o15	w13
i14	p15	x14
i15	q15	x15

Black

a14	e16	u12
b12	f11	v11
b14	f12	v12
c12	g12	v14
c13	g14	v16
d11	g16	w11
d12	t12	w12
e11	t14	x12
e12	t16	x13
e14	u11	

Black rich

a15	h16	s14
b15	j13	s15
d14	j14	s16
d15	k13	t13
d16	l13	t17
e13	l14	u13
e17	m13	u17
f13	m14	v13
f17	n14	v17
g13	o13	w14
g17	o14	w15
h14	p14	w16
h15	q13	y14

White

a13	l12	q8
f15	m8	q12
h11	m12	r8
h12	n8	r12
i10	n9	s9
j9	n12	t10
j12	n10	s12
k8	o8	t11
k12	o12	u15
l8	p8	
	p12	

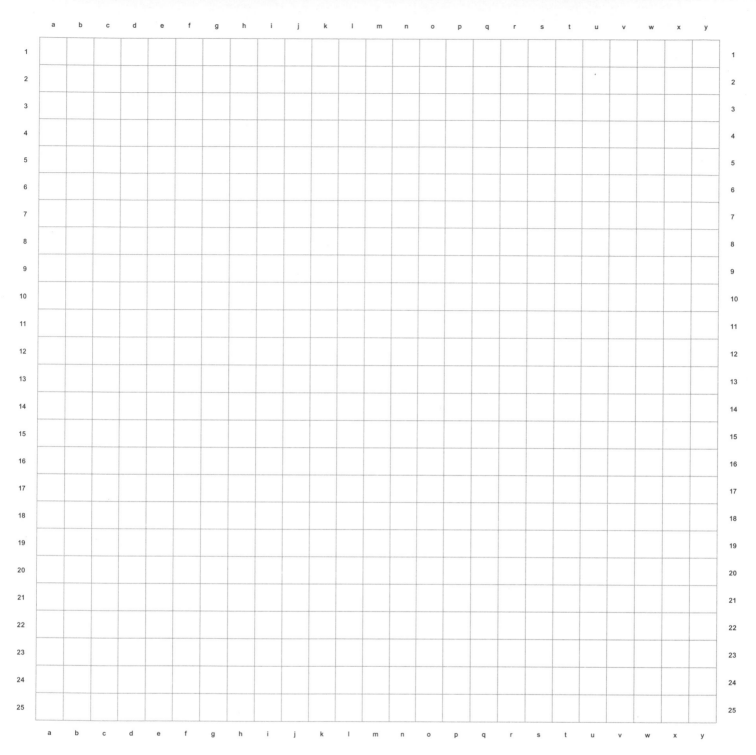

chool bus

Yellow pale

k12	p12
k13	p13
k14	p14
l1	q1
l12	q12
l13	q13
l14	q14
m1	r1
m12	r12
m13	r13
m14	s1
n1	s12
n12	s13
n13	t1
n14	u2
o1	v15
o12	w15
o13	x16
o14	
p1	

Yellow canary

c14	g5	m10	t13
d3	g16	m11	t15
d4	g17	n5	t16
d5	g18	o5	u5
d6	g19	p5	u6
d7	h5	q5	u12
d8	h14	q15	u14
d9	h18	q16	u15
d10	h19	q17	v3
d11	i5	q18	v4
d13	i15	q19	v5
d14	i16	r5	v6
e5	i17	r14	v7
e6	i18	r18	v8
e12	i19	r19	v9
e14	j5	s5	v10
e15	k5	s16	v11
f5	l5	s17	v13
f12	m5	s18	v14
f13	m7	s19	w14
f15	m8	t5	
f16	m9	t12	

Yellow marigold

b17	f19	l3	o6	t17
b18	g6	l4	o15	t18
b19	g14	l6	o17	t19
c17	g15	l15	o19	u4
c19	h15	l19	p3	u7
d16	h16	m3	p15	u16
d17	h17	m4	p17	u17
d19	i6	m6	p19	u19
e4	j3	m15	q6	v16
e7	j6	m17	r6	v17
e13	j15	m19	r15	v19
e16	j17	n3	r16	w16
e19	k3	n6	s6	w19
f3	k4	n15	s14	x17
f6	k6	n17	s15	x18
f14	k15	n19	t3	x19
f17	k17	o3	t6	
f18	k19	o4	t14	

Red cherry

c18	w18

Brown

e3	k2	q2
f2	l2	r2
g2	m2	s2
h2	n2	t2
i2	o2	u3
j2	p2	

Turquoise light

e9	j11	p11
e10	k7	q7
f8	k10	q8
f9	k11	q11
g8	l9	r7
g9	l10	r10
h7	l11	r11
h8	n8	s7
h11	n9	s10
i7	o7	s11
i11	o9	t10
j7	p7	u9
j10	p8	u10

Turquoise dark

e8	j8	p10
e11	j9	q9
f7	k8	q10
f10	k9	r8
f11	l7	r9
g7	l8	s8
g11	n7	s9
h9	n11	t7
h10	o10	t11
i8	o8	t9
i9	o11	u8
i10	p9	u11

Grey medium

a20	h3	s20
b5	h4	t4
b6	h20	t20
b7	i3	u20
b8	i20	v12
b9	j4	v20
b10	j20	w5
b11	k20	w12
b12	l20	w20
b20	m20	x5
c5	n20	x6
c12	o20	x7
c20	p4	x8
d12	p20	x9
d20	q3	x10
e20	q20	x11
f4	r3	x20
f20	r4	
g3	r20	y20
g20	s3	

Grey cloud

b21	j21	r21
c21	k21	s21
d21	l21	t21
e21	m21	u21
f21	n21	v21
g21	o21	w21
h21	p21	x21
i21	q21	

Grey shadow

a7	j18	p22
a8	j22	q22
a9	k16	r22
a10	k18	s22
a21	k22	t22
a22	l16	u22
b22	l18	v22
c7	l22	w7
c8	m16	w8
c9	m18	w9
c10	m22	w10
c22	n16	w22
d22	n18	x22
e22	o16	y7
f22	o18	y8
g22	p16	y9
h22	p18	y21
i22		y22
j16		

Black

b24	d24	w24
b25	d25	w25
c24	v24	x24
c25	v25	x25

Black rich

b23	e24	u25
c23	e25	v23
d23	u23	w23
e23	u24	x23

White

d18	i4	u18
e18	q4	v18
g4	s4	

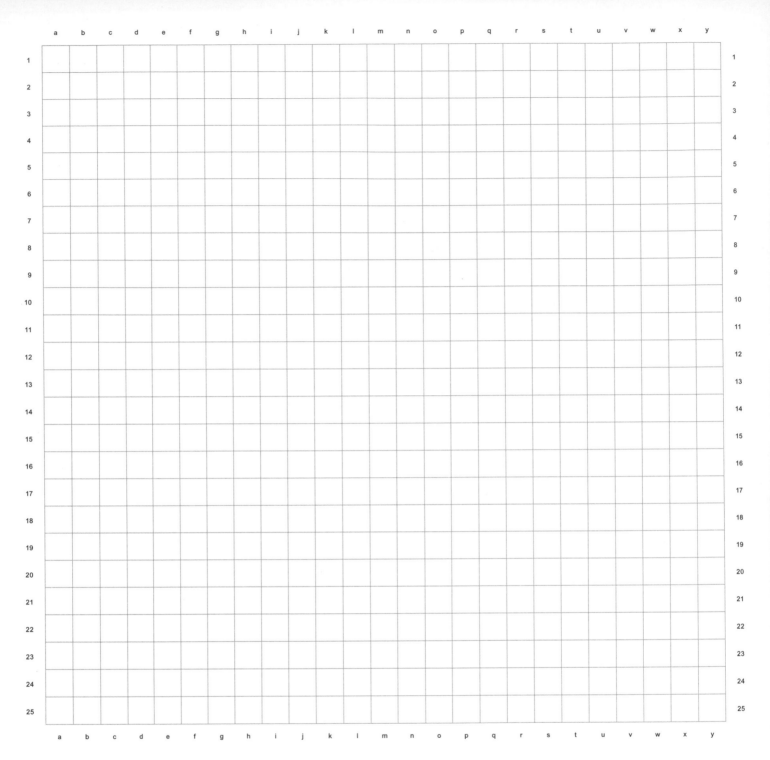

Tugboat

Red bright

e17	k12	n15
e18	k19	n19
f18	l10	n20
g18	l11	o14
h13	l12	o15
h14	l19	o19
i10	l20	p13
i11	m10	p14
i12	m13	p15
i13	m14	p19
i14	m15	p20
j10	m19	q19
j13	m20	q20
j14	n10	r19
j18	n11	r20
j19	n12	s19
k10	n13	v19
k11	n14	v20

Red brown

e16	l18	s18
g17	m18	v18
j17	o18	
k18	q18	

Blue pale

g5	i5	m12
g6	i6	o13
g7	i7	t19
h5	i18	t20
h11	i19	u19
h12	j11	u20
h18	j12	
h19	m11	

Blue midnight

b23	j16	q17
c24	j25	q25
d14	k16	r16
d15	k17	r17
d24	k25	r25
e14	l16	s16
e15	l17	s17
e25	l25	s25
f15	m16	t16
f16	m17	t17
f25	m25	t25
g15	n16	u16
g16	n17	u17
g25	n25	u25
h15	o16	v16
h16	o17	v17
h25	o25	v25
i15	p16	w16
i16	p17	w17
i25	p25	w25
j15	q16	x24

Green

a17	l22	u3
b18	m22	u22
d20	n22	v3
e20	p22	v22
g9	q22	w3
g10	r22	x4
i9	o5	s13
h10	t2	x22
h21	t3	y21
i21	t22	

Grey light

h6	l15	s8
h7	m6	s9
h8	m9	s10
h9	n5	s11
i8	n9	s12
i9	o5	s13
j7	o12	s14
j9	p4	s15
k7	p12	t5
k9	q4	t6
k13	r3	u7
k14	s2	u8
k15	s3	v9
l6	s4	v10
l9	s5	w11
l13	s6	w12
l14	s7	

Grey medium

b20	h23	p18
c21	i17	p23
d21	i22	q23
e21	i23	r18
e22	j22	r23
f17	j23	s23
f21	k23	t18
f22	l23	t23
g22	m23	u18
g23	n18	u23
h17	n23	v23
h22	o23	

Grey cloud

a20	j24	r24
a21	k24	s24
b21	l24	t24
c19	q14	r15
c22	n24	u15
c23	o24	u24
d22	p24	v13
d23	q8	v14
e23	q9	v15
e24	q10	v24
f23	q11	w13
f24	q12	w14
g24	q13	w23
h24	q24	w24
i24	r9	x23

Grey shadow

a18	m21	r13
a19	o21	r14
e19	q15	s21
f19	q21	u21
i20	r10	y22
j20	r11	
k21	r12	

Black rich

b19	j21	r21
c18	k20	s20
c20	k22	s22
d19	l21	t21
f20	n21	v21
g19	o20	w20
g21	o22	w22
h20	p21	x21

iplane

d coral

e11	n11
e12	n12
g11	
g12	

d bright

h12	o13
h13	u13
h14	v13
l14	w13
m13	x13
m14	y13
n13	
o12	

Red cherry

c15	f13	i15
d15	h11	k14
e15	h15	l15
f11	i10	m15
f12	i14	n15

Red brown

b13	h10	k18
b15	h17	l17
c16	i9	l18
d16	i11	m16
d17	i12	m17
e16	i13	n16
e17	i17	n17
f9	i18	o16
f14	j9	s16
f15	j13	t16
f16	j14	t17
f17	j15	u15
g9	j17	u16
g15	j18	v15
g17	k15	
h9	k17	

Turquoise dark

a13	j11	k10
b12	j12	k11

Grey light

a7	f6	m7	t13
a8	f7	n8	u7
a9	f20	n14	u8
a10	g6	o8	u9
a11	g7	o11	u10
a12	g16	o14	u11
a15	g18	p12	u12
a16	h6	p13	v7
a17	h7	p14	v12
a18	h16	q12	w8
a19	h18	q13	w10
a20	i6	q14	w12
d7	i7	r13	x8
d8	i16	r14	x9
d20	j7	s13	x10
d21	j16	t8	x12
e6	k7	t9	y9
e7	k16	t10	y10
e8	l7	t11	y11
e20	l16	t12	

Grey medium

a14	l8	v9
d22	m8	v10
e9	o15	v11
e22	p15	w7
f8	q15	w9
f21	s14	w11
f22	t14	x11
k8	v8	

Grey cloud

b14	k9	r15
e18	m18	s15
f18	n18	t15
g8	o17	u14
g19	o18	u18
h8	p16	v14
i8	p17	w14
j8	q16	x14

Black rich

c20	e21	g22
c21	e23	l13
c22	f19	m11
d19	f23	m12
d23	g20	
e19	g21	

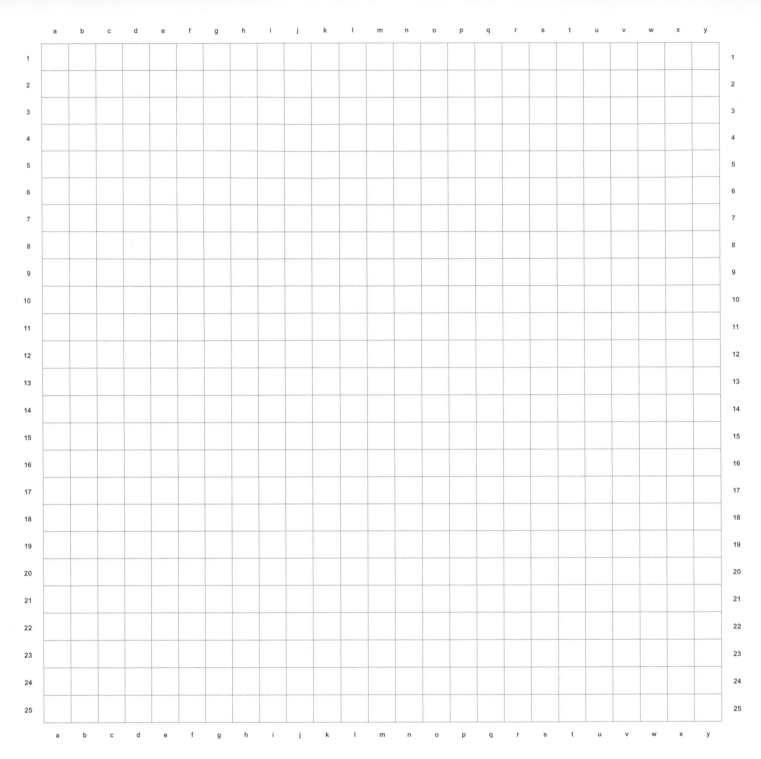

Monster truck

Yellow canary

g6	k6	p6
h6	l6	q6
h7	m6	r6
i6	n6	r7
j6	o6	s6

Yellow marigold

d10	v10

Red bright

d5	j1	r1
d6	j12	s2
d11	k1	t3
d12	k12	t4
e5	l1	t7
e8	l12	t8
e11	m1	u5
e12	m12	u8
f3	n1	u11
f4	n12	u12
f7	o1	v5
f8	o12	v6
g2	p1	v11
h1	p12	v12
i1	q1	
i12	q12	

Red cherry

e6	g12	t11
e7	h12	t12
f11	r12	u6
f12	s12	u7

Red brown

f5	g8	t5
f6	s7	t6
g7	s8	

Blue sapphire

e10	l13	o13
f10	l14	o14
j13	m13	p13
j14	m14	p14
k13	n13	t10
k14	n14	u10

Grey light

d9	j7	q9
d13	j9	q13
e9	k7	r8
e13	l7	r9
f13	l9	r13
g9	m8	s9
g13	m10	s13
h8	n7	t13
h9	n9	u9
h13	o7	u13
i7	p7	v9
i9	p9	v13
i13	q7	

Grey medium

c12	j11	r11
c13	k9	r14
c14	k11	s10
d14	l11	s11
f9	m7	s14
g10	m11	t9
g11	n11	v14
g14	o9	w12
h14	p11	w14
i11	q11	
l14	q14	

Grey cloud

e14	j4	n5
f14	j5	t14
h3	k5	u14
i3	l3	
i4	m4	

Grey shadow

a16	h17	q16
a17	i10	q17
a18	i16	r17
a19	j10	t17
a20	k10	t18
a21	l10	t19
b17	m9	t20
b19	n10	t21
c15	o10	u18
c16	g4	x20
h10	p10	u20
h16	p16	

Black

a22	e18	j8	m20	q5	w19
a23	e19	j19	n3	q8	w20
a24	e20	j20	n4	q10	w21
b15	e21	k2	n8	q18	w22
b16	e22	k3	n16	r10	x15
b18	f18	k4	n18	r18	x16
b21	f19	k8	n19	t22	x17
b23	f20	k16	n21	t23	x18
c15	g3	k18	o3	u17	x19
c16	g4	k19	o4	u19	x20
c17	g5	k21	o5	u22	x21
c18	g18	l4	o8	v16	x22
d16	h2	l5	o19	v17	y16
d17	h4	l8	o20	v18	y17
d18	h5	l16	p3	v19	y18
d19	h18	l19	p4	v20	y19
d20	i5	l20	p5	v21	y20
d21	i8	m3	p8	w15	
d22	i17	m5	p17	w16	
e16	i19	m16	p19	w17	
e17	j3	m19	q4	w18	

Black rich

b20	f22	m2	r5	u23
b22	f23	m15	r19	u24
b24	f24	m18	r20	u25
b25	f25	m21	s3	v15
c19	g19	n2	s4	v22
c20	g20	n15	s5	v23
c21	h15	n17	s16	v24
c22	h19	n20	s17	v25
c24	i2	o15	s19	w24
c25	i15	o16	s20	w25
d15	i20	p2	s21	x23
d23	j2	p15	s22	x24
d24	j15	q15	t16	y21
d25	j16	q2	r24	y22
e15	k15	q3	t15	y23
e23	k17	q15	t16	y24
e24	k20	q19	t24	
e25	l2	q20	t25	
f16	l15	r2	u15	
f17	l18	r3	u16	
f21	l21	r4	u21	

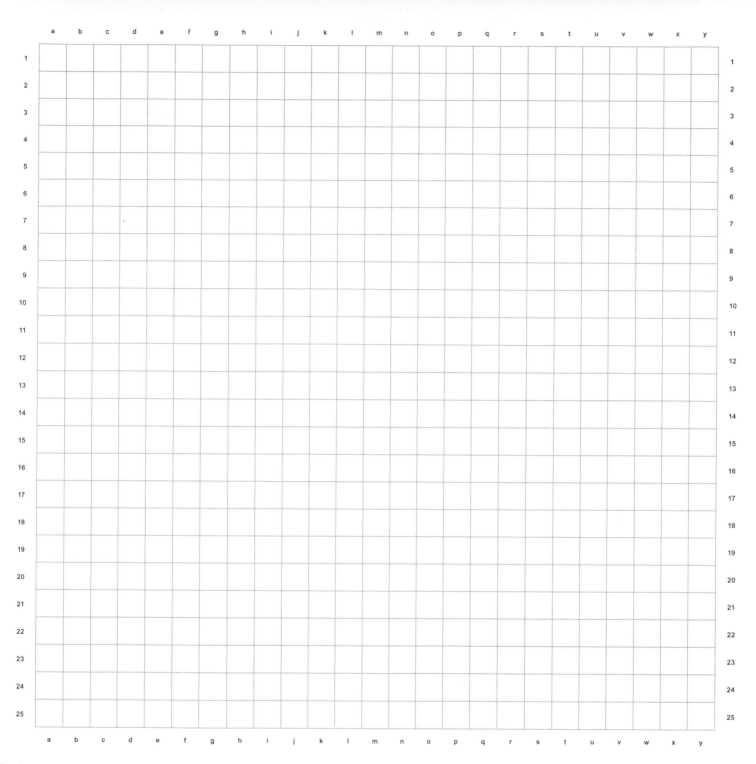

mbulance

d coral

y13
y14

Red bright

f14	n8	s10
g8	n13	s13
g13	n14	t8
g14	o8	t9
h8	o13	t12
h14	o14	t13
i8	p8	u8
i14	p13	u11
j8	p14	u13
k8	q8	v8
k14	q13	v13
l8	q14	v14
l14	r8	w8
m8	r13	w13
m13	r14	w14
m14	s8	x8

Red cherry

a15	l15	t11
g15	m15	u10
h15	n15	w15
i15	o15	x13
j13	p15	x14
j14	q15	x15
j15	s11	y15
k15	t10	

Blue sapphire

l11	m10	m11

Blue midnight

c11	g9	l9
d10	g10	m9
e9	h9	n9
e11	h10	n10
f8	i6	w6
f10	k9	
f11	k10	

Grey light

b12	j12	t7
b14	k7	t16
c12	k12	t18
c13	l7	u7
c17	l12	u12
d11	m7	u17
d13	m12	v7
d16	n7	v12
d18	n12	w7
e10	o7	w12
e13	o12	x7
e17	p7	x9
f9	p12	x10
f13	q7	x11
g12	q12	x12
h7	r7	y10
h12	r12	y11
i7	s7	y12
i12	s12	
j7	s17	

Grey medium

g16	m16	r10
g17	m17	r11
h16	n16	s9
h17	n17	u9
i11	o16	v9
i16	o17	v10
i17	p9	v11
j6	p10	w9
j9	p11	w10
j10	q9	w11
j11	q10	w16
k16	q11	w17
k17	q16	x16
l16	q17	
l17	r9	

Grey cloud

a16	j16	q18
a17	j17	r15
b15	j18	s14
c14	k18	t14
d14	l18	t17
d17	m18	u14
e14	n18	v15
f15	o18	w18
g18	p16	x17
h18	p17	y16
i18	p18	

Black

c16	e18	u16
c18	s16	u18
e16	s18	

Black rich

b16	f18	o11
b17	g11	r16
b18	h11	r17
c15	h13	r18
c19	i9	s15
d12	i10	s19
d15	i13	t15
d19	k11	t19
e12	k13	u15
e15	l10	u19
e19	l13	v16
f12	n11	v17
f16	o9	v18
f17	o10	

White

a13	a14	b13

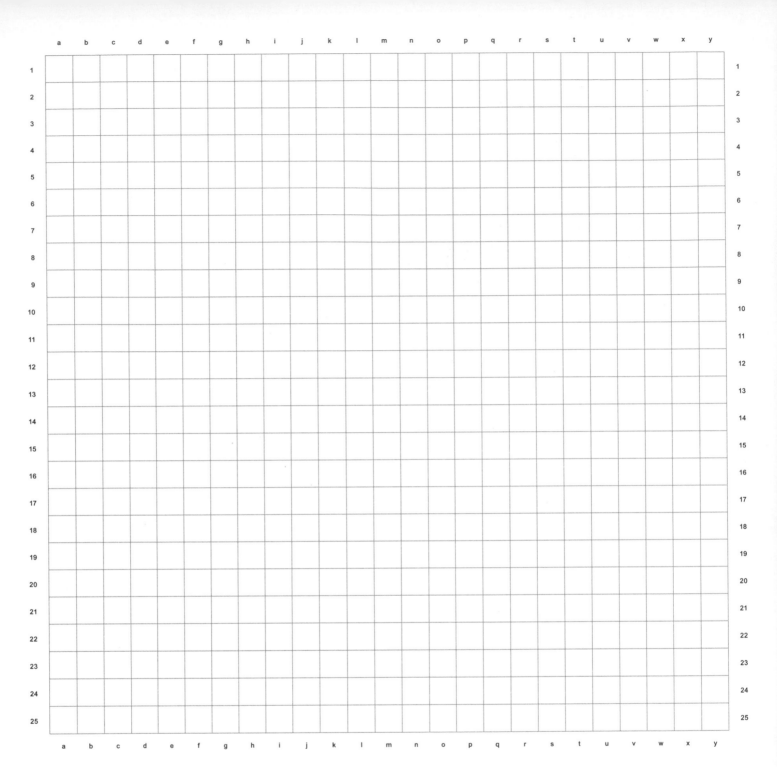

Cargo ship

Sand

m8	o13	p13
o8	p8	r8

Yellow beige

g8	j8
i8	l8

Orange pumpkin

i13	q9	s9
j13	q12	s12
l2	r9	t9
m2	r12	t12

Red cherry

e13	h13	q18
e14	m18	r18
f13	n18	s18
f14	o18	t18
g13	p18	

Brown

i9	k9	q11
i12	k12	r11
j9	l9	s11
j12	l12	t11

Brown deep

e18	h18	k18
f18	i18	l18
g18	j18	

Blue

e10	k10	q10
f10	l10	r10
g10	m10	s10
h10	n10	t10
i10	o10	
j10	p10	

Blue sapphire

f6	l6	o12
g6	l11	p6
h6	m6	p9
h7	m9	p12
i6	m12	q6
i11	n6	r6
j11	n9	s6
k6	n12	
k11	o9	

Blue midnight

m11	o11
n11	p11

Turquoise light

e9	f12	h9
e12	g9	h12
f9	g12	

Turquoise dark

e11	g11
f11	h11

Green

f4	n4	s13
h4	q4	s14
k4	q13	t13
l4	r13	t14
m4	s4	

Green emerald

g4	j4	p4
i4	o4	r4

Grey medium

e17	h17	k17
f17	i17	l17
g17	j17	

Black

h8	n24	q20
k8	o14	q21
m13	o15	q22
m14	o16	q23
m15	o19	r14
m16	o20	r15
m19	o21	r16
m20	o22	r19
m21	o23	r20
m22	p14	r21
m23	p15	r22
m24	p16	s15
n8	p19	s16
n13	p20	s19
n14	p21	s20
n15	p22	s21
n16	p23	t16
n19	q8	t19
n20	q14	t20
n21	q15	
n22	q16	
n23	q19	

Black rich

e15	g25	j19	l21
e16	h14	j20	l22
e19	h15	j21	l23
e20	h16	j22	l24
e21	h19	j23	l25
e22	h20	j24	m25
e23	h21	j25	n24
f15	h22	k13	n25
f19	h24	k15	o25
f20	h25	k16	p24
f21	i14	k19	p25
f22	i15	k20	q24
f23	i16	k21	r23
f24	i19	k22	r24
g14	i20	k23	r25
g15	i21	k24	
g16	i22	k25	s22
g19	i23	l13	s23
g20	i24	l14	s24
g21	i25	l15	t21
g22	j14	l16	t22
g23	j15	l19	t23
g24	j16	l20	

White

e5	l3	p5
f5	l5	p7
f7	l7	p17
g5	m1	q5
g7	m3	q7
h5	m5	q17
h7	m7	r5
i5	m17	r7
i7	n5	r17
j5	n7	s5
j6	n17	s7
j7	o5	s17
k5	o6	t5
k7	o7	t17
l1	o17	

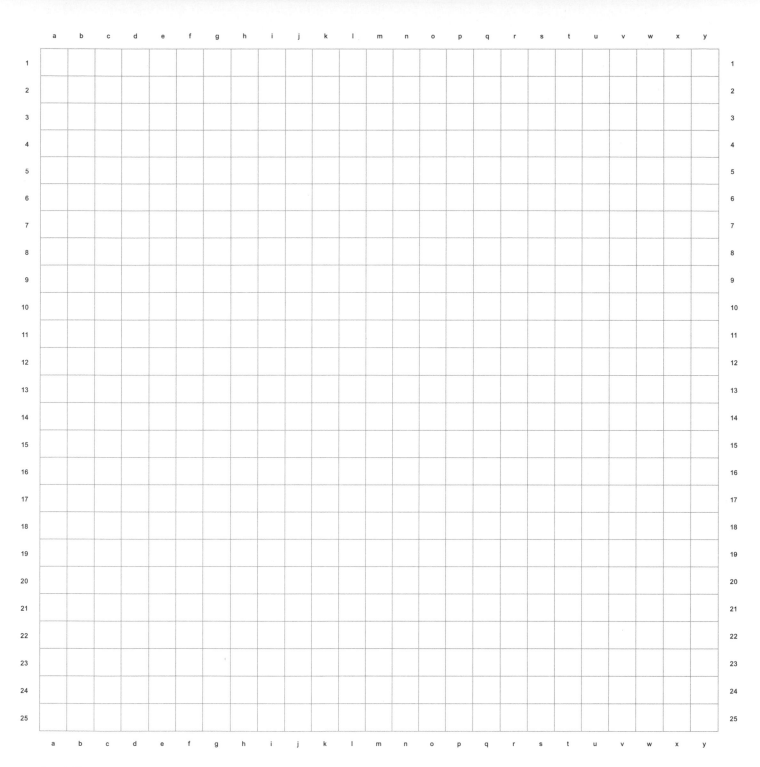

Space shuttle

Yellow canary
m22
n22

Orange pumpkin
k3 l2 l5
k4 l3
k5 l4

Orange red
j4 m2 n4
j5 m3 n5
k2 m4
f1 m5

Orange deep
j6 j9 l6
j7 k6
j8 k7

Red bright
h21 p21
h23 p23

Red cherry
g21 i23 q21
g23 o21 q23
i21 o23

Red brick
j10 m6 n7
j11 m7 n8
j12 n6 n9

Red garnet
n10 n11 n12

Green
k11 l11
l10 m11

Grey light
f24 i11 o12
g6 i12 o13
g24 i13 o24
h5 i24 p5
h6 j24 p6
h7 n24 p7
h24 o6 p24
i6 o8 q6
i8 o9 q24
i9 o10 r24
i10 o11

Grey medium
g7 j14 o7
g8 j18 o19
g9 j19 o20
g10 j20 p22
g11 k9 q7
g12 k19 q8
g13 k20 q9
g14 m9 q10
g15 m19 q11
g22 m20 q12
h22 n13 q13
i7 n14 q14
i19 n18 q15
i20 n19 q22
j13 n20

Grey cloud
g16 i22 p15
h15 o14 q16
i14 o22

Grey shadow
j21 m21
k21 n21

Black rich
e19 l12 m8
e20 l13 o15
f18 l14 o17
f20 l15 p16
g17 l16 q17
g20 l17 q20
h16 l18 r18
h20 l19 r20
i15 l20 s19
k8 l21 s20
l7 l22
l8 l23

White
f19 j17 o16
g18 k10 o17
g19 k12 o18
g25 k13 o25
h8 k14 p8
h9 k15 p9
h11 k16 p10
h12 k17 p11
h13 k18 p12
h14 m10 p13
h17 m12 p14
h18 m13 p17
h19 m14 p18
h25 m15 p19
i16 m16 p25
i17 m17 q18
i18 m18 q19
i25 n15 q25
j15 n16 r19
j16 n17

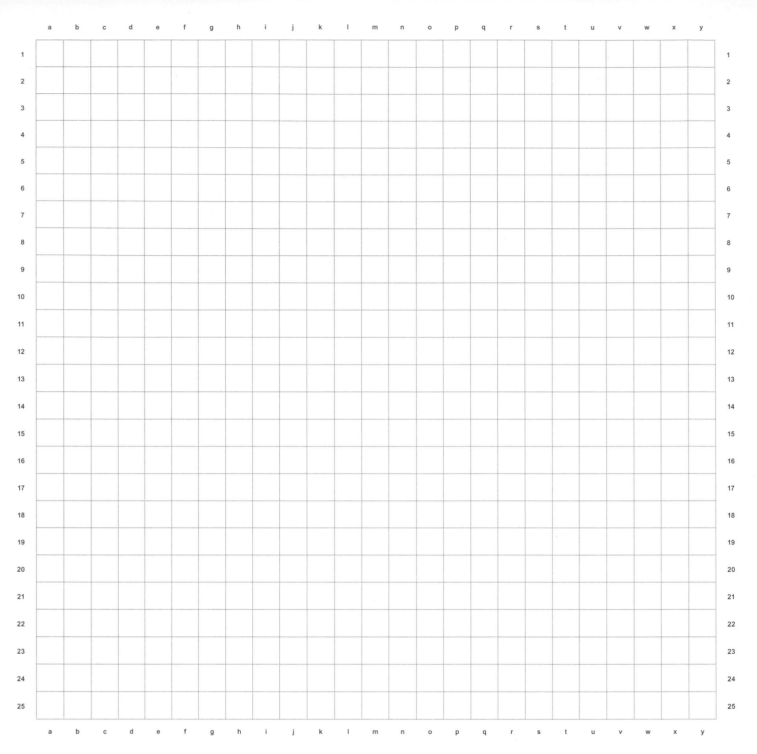

Mining truck

Yellow pale

a11	g7	q5
b10	h4	r5
c9	h7	s5
d4	i4	t5
d8	j5	u4
e4	k6	u18
e7	l6	v4
f4	m6	w4
f7	n6	x4
f18	o6	
g4	p5	

Yellow canary

a12	g11	o9	t9
a13	g15	o13	t10
b11	g19	o14	t15
b12	h5	p6	t19
c10	h16	p9	u5
c11	h17	p10	u7
d11	h18	p11	u8
d16	i5	q10	u15
d17	j4	q11	u17
d18	j6	q12	u19
e5	k7	r8	v7
e11	l7	r11	v8
e15	m10	r12	v15
e19	m11	s8	v19
f5	m12	s9	w16
f11	n11	s10	w17
f15	n12	s16	w18
f17	n13	s17	x6
f19	n14	t4	y4
g5	o5	t4	y5

Yellow marigold

e16	o8	s11
e18	o10	s12
g16	o11	t7
g18	o12	t8
h11	o15	t11
i8	p8	t16
i9	p12	t18
i10	p13	u9
i11	p14	u10
j11	p15	v6
j12	q6	v9
l9	q8	v16
l10	q9	v18
m7	q13	w6
m9	q14	w7
m13	r7	w8
n8	r9	x7
n9	r10	y6
n10	r13	
n15	s7	

Orange

a14	k8	p7
a15	k9	q7
b13	k10	r6
c12	l8	s6
e17	l11	t6
f16	l12	t17
g17	l13	u6
h6	m8	u16
i6	m14	v5
i12	m15	v17
j7	n7	w5
j13	o7	x5

Turquoise light

d10	e10	f9
e9	f8	g8

Turquoise dark

d9	g9	h9
e8	g10	h10
f10	h8	

Grey cloud

b15	i14	u13
b16	j15	v13
c14	j16	w13
d13	q15	x14
e13	q16	y15
f13	r14	y16
g13	s13	
h13	t13	

Grey shadow

b17	j17	s14
b18	j18	s20
b19	j19	w14
c15	l17	w20
c19	m17	x15
d14	n17	x19
d20	q17	y17
h14	q18	y18
h20	q20	y19
i15	r15	
i19	r19	

Black

b14	h21	n18
c13	i13	o17
c20	i20	o18
d12	j14	r20
d21	k12	s21
e12	k13	t12
e21	k14	t21
f12	k15	u12
f21	l14	u21
g12	l15	v21
g21	l18	w21
h12	m18	x20

Black rich

c16	i17	s19
c17	i18	t14
c18	k16	t20
d15	k17	u14
d19	l16	u20
e14	m16	v14
e20	n16	v20
f14	o16	w15
f20	p16	w19
g20	r16	x16
h15	r17	x17
h19	r18	x18
i16	s15	

Yellow pale

Yellow bright

Yellow canary

Yellow sunflower

Orange deep

Red brick

Red garnet

Red coral

Red bright

Red cherry

Blue pale

Blue sky

Blue

Blue sapphire

Blue midnight

Grey light

Grey medium

Black

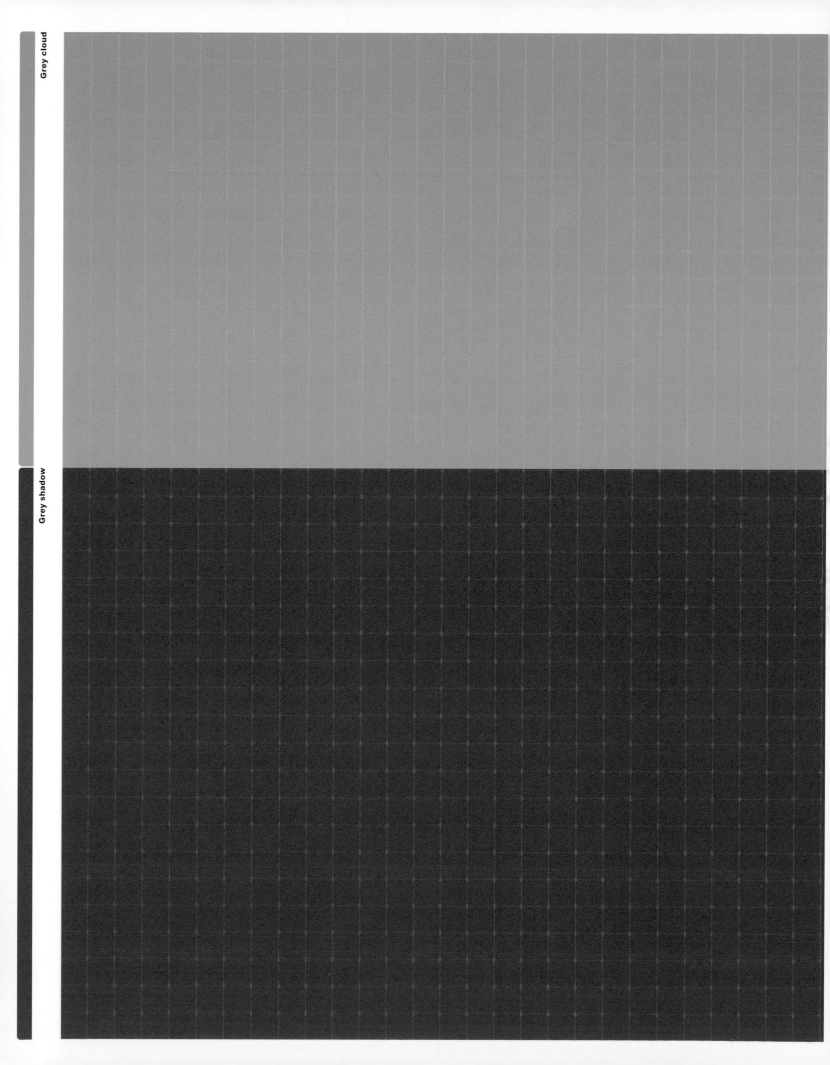

Grey cloud

Grey shadow

Turquoise light

Turquoise dark

Green

Green emerald

Green dark

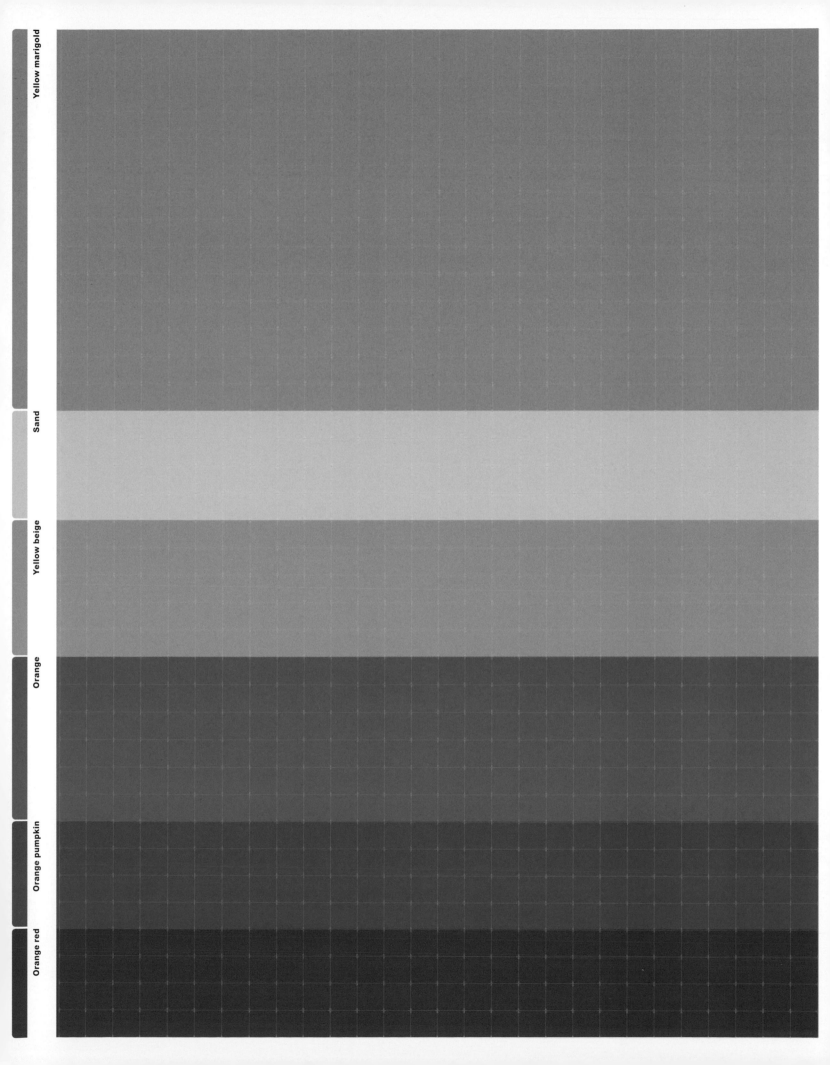

Yellow marigold

Sand

Yellow beige

Orange

Orange pumpkin

Orange red

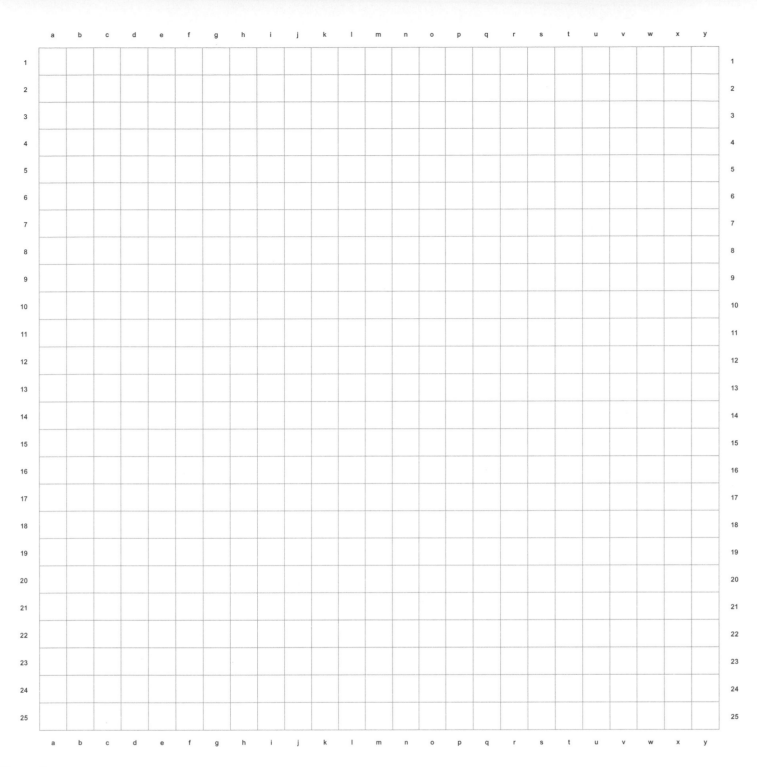

Helicopter

Yellow bright

…0	j13	q17
…0	k13	r17
…2	l13	s17
…2	m14	t17
…2	n15	u17
…3	o16	
…8	p17	

Blue pale

o14	r13	t15
p13	s11	u12
p14	s12	u13
r11	s15	u14
r12	t14	v13

Blue sky

o13	q14
p15	q15

Blue

j12	m12	o9
k12	n11	o10
l12	n12	o12

Blue sapphire

a8	k14	q12
a9	l14	q13
a11	m13	q16
b9	n13	r14
b11	n14	r15
b12	p8	r16
c11	p9	s16
d12	p10	t16
h12	p12	u16
i12	q10	v16

Blue midnight

b14	n16	p18
b15	n17	q11
c13	o11	q18
d13	o15	r18
e13	o17	s18
f13	o18	t18
g13	p11	
m15	p16	

Grey cloud

k7	l17	t7
l7	m17	u7
l16	s7	

Black

e7	n7	r21
f7	n21	s21
l15	o21	t21
l21	p21	u21
m7	q7	v21
m16	q21	w20
m21	r7	y7

Black rich

a12	i7	s19
a14	j7	s20
b13	o7	v7
c12	o19	w7
c14	o20	x7
g7	p6	
h7	p7	

White

s13	t13	v15
s14	u15	
t12	v14	

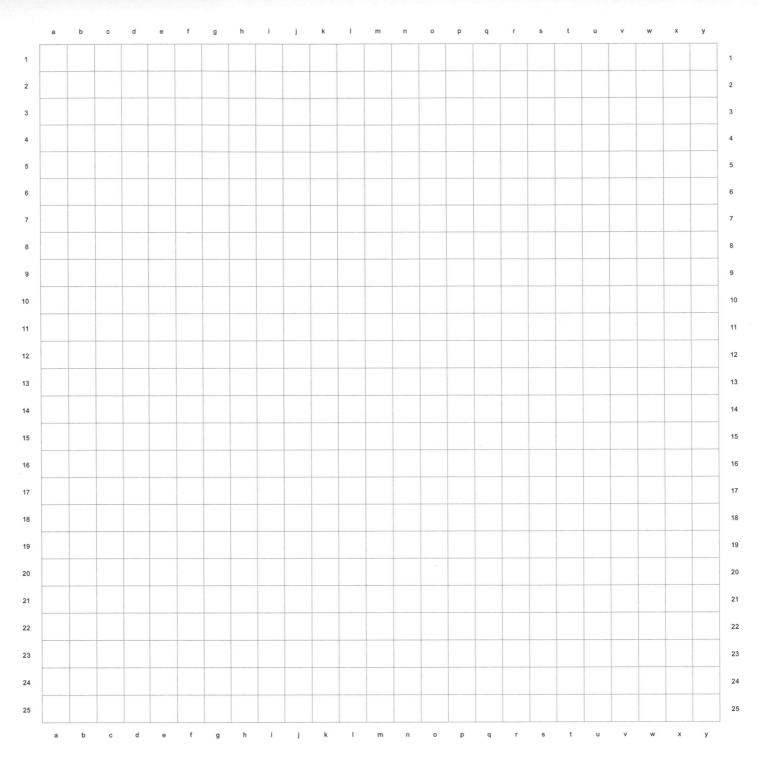

Motorbike

Yellow canary

p12 q12 r12
q11 r11 s11

Red bright

a11 l12 q14
a12 n12 r9
b9 n13 r10
c9 o11 r13
e10 o12 r14
f10 o13 s10
g11 o14 s12
h11 p10 s13
i11 p11 t10
i12 p13 t11
j12 p14 t12
k12 q10 u11
l11 q13

Red cherry

c10 m15 q9
d10 m16 s7
e11 n8 t8
f11 n9 t9
g12 n10 u10
h12 n11 u13
i13 n15 u14
j13 n16 v10
l10 o8 v12
l16 o9 v13
m8 o10 v14
m9 p8 w12
m10 p9 x13
m11 p16

Red brown

l17 o17 r15
m17 p15 s14
n14 p17 t13
n17 q15 u12
o15 q16 v11

Turquoise light

r5 s6 t7
s5 t6 u7

Grey light

d14 g15 u18
d16 h16 v15
d17 i16 v18
e14 j16 w16
e18 k16 w17
f15 t16
f18 t17

Grey medium

c15 f16 i17
d15 g16 j17
e15 h17 k17

Grey shadow

b15 g13 v19
c14 g14 w14
c16 g18 w15
c17 g19 w18
c18 h14 w19
d13 h18 x14
d18 h19 u17
d19 s16 x16
e13 s17 x17
e19 s18 x18
f13 t18 y15
f19 u19

Black

b8 f20 r18
b11 g9 s8
b12 g17 s9
b16 g20 s19
b17 h9 t20
b18 h19 u17
c8 i10 u20
c11 i18 v16
c12 j10 v17
c19 k14 v20
d8 l13 w20
d11 l14 x19
d20 m12 y16
e8 m13 y17
e20 r8 y18
f8 r16
f9 r17

Black rich

d9 i14 k15
e9 i15 l15
e16 j11 m14
e17 j14 t14
f17 j15 t15
g10 k10 u15
h10 k11 u16
h15 k13

White

u8 u9 v9

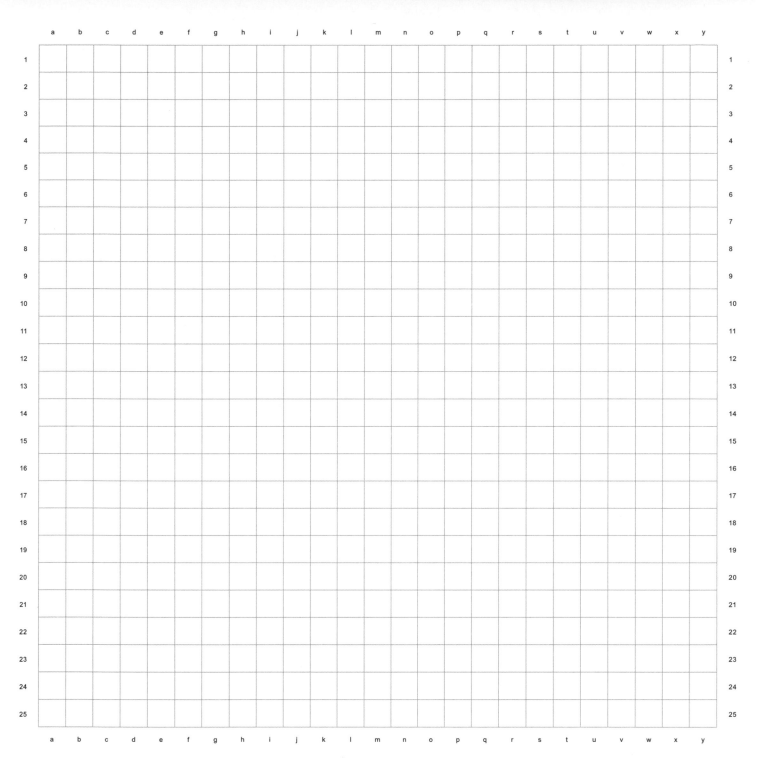

Hauler

Yellow sunflower

o4
q4

Red bright

b8	h5	q11
b9	h11	r5
b10	i5	r11
c8	i11	s6
c9	j5	s7
c10	j11	s8
c16	k5	s9
d8	k11	s10
d9	l4	s11
d10	l5	t16
d16	l11	u16
d17	m4	v8
e16	m5	v9
f16	n4	v10
g6	n5	v16
g7	n11	v17
g8	o5	w8
g9	o11	w9
g10	p5	w10
g11	p11	w16
g12	q5	

Red cherry

d7	f7	u7
d11	f12	u12
d18	s12	v7
e7	t7	v11
e12	t12	v18

Turquoise light

h9	l10	p6
h10	m9	p7
i8	m10	p8
i9	n8	p9
j7	n9	q6
j8	n10	q7
k6	o7	q8
k7	o8	r6
l6	o9	r7

Turquoise dark

h6	k9	n7
h7	l7	o6
h8	l8	q9
i6	l9	r8
i7	m6	r9
j6	m7	r10
j9	m8	
k8	n6	

Grey light

e1	e10	u3
e2	f9	u4
e3	f11	u5
e4	t9	u6
e5	t11	u8
e6	u1	u10
e8	u2	

Grey medium

c21	k14	o18
d21	k15	o19
g13	k16	o21
g14	k17	p12
g15	k18	p19
g16	k19	p21
g17	k21	q12
g18	l12	q19
g19	l19	q21
g21	l21	r12
h12	m12	r13
h13	m19	r19
h19	m21	s13
h21	n12	s14
i12	n19	s15
i19	n21	s16
i21	o12	s17
j12	o13	s18
j19	o14	s19
j21	o15	t21
k12	o16	v21
k13	o17	w21

Grey cloud

b19	g22	m22	t19
b21	h15	n13	t22
c19	h22	n15	u9
c22	i13	n22	u13
d12	i15	o22	u14
d13	i17	p13	u21
d14	i22	p15	u22
d19	j13	p17	u22
d22	j15	p22	v12
e9	j17	q13	v13
e11	j22	q15	v14
e13	k22	q17	v19
e14	l13	q22	v22
e19	l15	r17	w22
e21	l17	r17	
f10	m11	r22	x21
f19	m13	s21	x22
f21	m15	s22	
f22	m17	t10	

Grey shadow

c20	j18	p20
e15	k20	q16
f13	l16	q20
f14	l18	r14
f20	m14	r18
g20	m16	r20
h16	m18	s20
h20	n14	t13
i14	n16	t15
i18	n18	t20
i18	o20	u20
i12	p14	v20
j14	p16	w20
j16	p18	

Black

c12	e25	v24
c14	j10	w12
c15	k10	w13
c24	o10	w14
c25	p10	w15
d15	q10	w24
d24	u24	w25
d25	u25	
e24	v15	

Black rich

c23	f24	t25
d23	f25	u23
e23	t23	v23
f23	t24	w23

White

b17	f17	w17
c17	t17	x17
c18	t18	x18
e17	u17	
e18	u18	

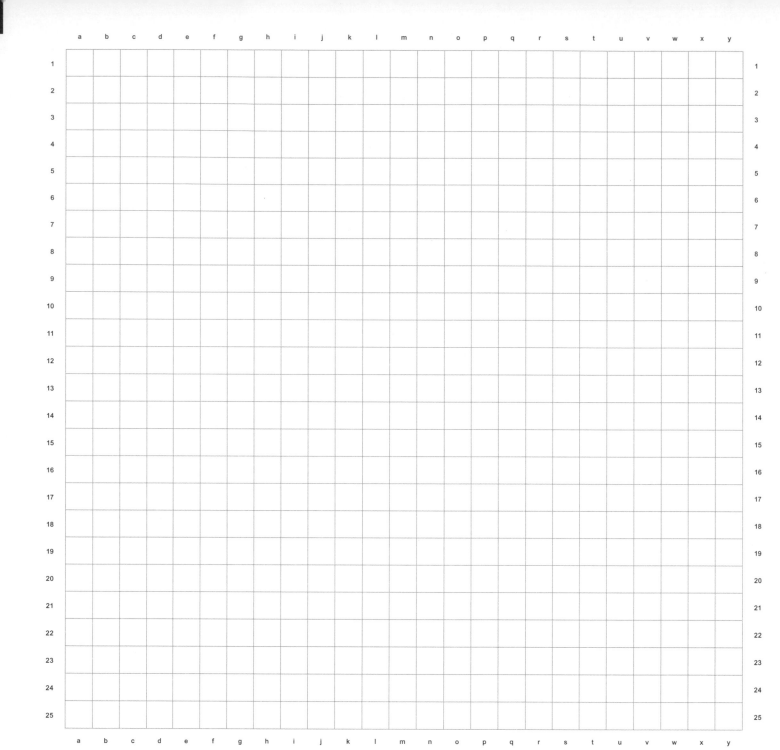

Yacht

Yellow pale

e17	i14	l5
f14	i17	l7
f17	j7	l10
g11	j10	l11
g14	j11	l14
g17	j14	l17
h10	j17	m3
h11	k5	m5
h14	k7	m7
h17	k10	m10
i7	k11	m11
i10	k14	m14
i11	k17	m17

Yellow bright

f15	i15	l8
g12	j8	l12
g15	j12	l15
h12	j15	m8
h15	k8	m12
i8	k12	m15
i12	k15	

Yellow canary

e16	k16	r8
f13	l4	r18
f16	l6	s9
g13	l9	s10
g16	l13	s11
h9	l16	s18
h13	m4	t12
h16	m6	t13
i9	m9	t14
i13	m13	t18
i16	m16	u15
j6	n2	u16
j9	p18	u17
j13	q4	u18
j16	q5	v17
k6	q18	v18
k9	r6	
k13	r7	

Yellow marigold

q6	q16	r17
q7	q17	s12
q8	r9	s13
q9	r10	s14
q10	r11	s15
q11	r12	s16
q12	r13	s17
q13	r14	t15
q14	r15	t16
q15	r16	t17

Red cherry

i24	n24	t24
j24	o24	t25
k24	p24	u24
l1	p25	u25
l24	q24	v24
m1	r24	w24
m24	s24	
n1	s25	

Red brown

e24	h25	m25
f24	i25	n25
g24	j25	o25
g25	k25	q25
h24	l25	r25

Brown deep

h23	o21	r23
i23	p21	s23
m21	q21	

Turquoise light

p2	v19	x21
p3	w20	

Grey light

e18	m18	p23
f18	m20	q20
g18	m22	q22
h18	n18	q23
i18	n20	r21
j18	n21	r22
j22	n22	s21
k18	o1	s22
k21	o2	t22
k22	o20	u22
l18	o22	v22
l20	o23	w22
l21	p20	
l22	p22	

Grey medium

e23	o3	o15
f22	o4	o16
f23	o5	o17
g22	o6	o18
g23	o7	o19
h22	o8	t23
i22	o9	u23
j23	o10	v23
k23	o11	w23
l23	o12	x22
m23	o13	x23
n23	o14	

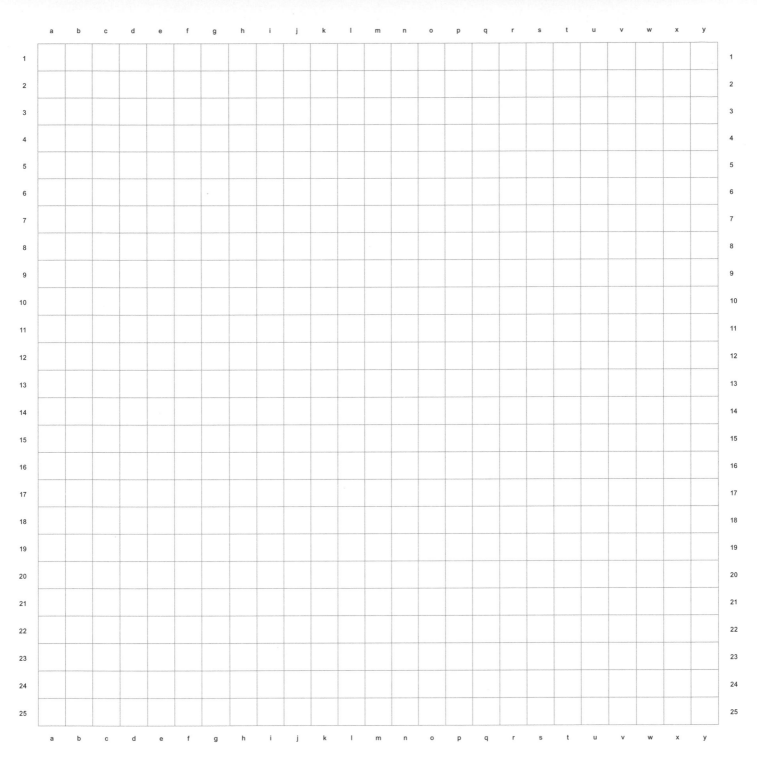

Rickshaw

Yellow Marigold

k20	p18
k21	p19
k22	p20
l1	p21
l4	p22
m1	q4
m4	r4
n1	r11
n4	s5
o1	s11
o4	t9
o11	t10
p2	u9
p4	u10
p11	v9

Orange

g5	g11	t8
g6	t5	t11
g7	t6	
g8	t7	

Red bright

l2	n2
m2	o2

Blue

i12	j20	q14
i13	k14	q15
i14	k15	q16
i15	l15	q19
i16	l17	q20
i17	m15	r12
i18	m17	r13
i19	n15	r14
j13	n17	r15
j14	o15	r16
j15	o17	r17
j16	p15	r19
j19	q13	r20

Blue sapphire

g15	h18	s20
g16	h19	t15
g17	h20	t16
g18	s15	t17
g19	s16	t18
h15	s17	t19
h16	s18	
h17	s19	

Blue midnight

g14	l14	p13
g20	l16	p16
h14	l19	q12
h21	l20	q17
i21	l21	q21
j12	o14	r21
j17	o16	s14
j21	o19	s21
k12	o20	t14
k13	o21	t20
k16	p12	

Turquoise light

i7	m8	p6
i8	m9	p7
j6	m10	p10
j7	n7	q5
k5	n8	q6
k6	n9	q9
k10	o6	q10
l5	o7	r8
l9	o8	r9
l10	p5	

Turquoise dark

i6	l6	o9
i9	l7	o10
j5	m5	p9
j8	m6	q7
j9	m7	q8
j10	n5	r6
k7	n6	r7
k8	n10	r10
k9	o5	

Grey light

g12	m13	o18
g13	m16	p17
h13	m18	s12
k17	n13	s13
l18	n16	t13
m12	n18	

Grey medium

j18	m14	o13
l12	n11	q18
l13	n14	
m11	o12	

Grey shadow

d7	h10	s4
d8	i3	s6
d9	i5	s7
d10	j3	s8
e7	k3	s9
e8	l3	s10
f5	m3	t4
g4	n3	u5
h3	o3	v7
h4	p3	v8
h6	q3	w7
h7	r3	w8
h8	r5	w9
h9	s3	w10

Black

e10	m21	n24
g22	m22	o22
g23	m23	s23
g24	m24	s24
h23	n20	t22
h24	n21	t23
l22	n22	t24
m20	n23	v10

Black rich

g21	i25	r24
g25	m19	r25
h22	m25	s22
h25	n19	s25
i22	n25	t21
i23	r22	t25
i24	r23	

White

h12	n12	t12

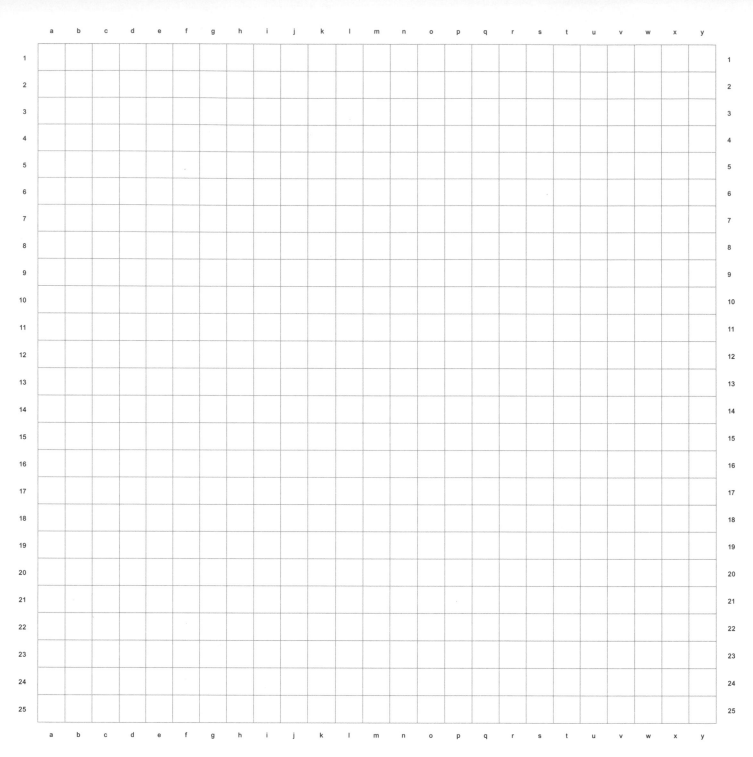

Digger

Yellow pale

d8	o18	u16
d9	q17	v15
e7	r17	
n18	t16	

Yellow canary

b15	i3	p19
b16	i5	q18
c13	j3	q19
c14	j5	r18
d11	k3	r19
d12	k6	s17
d13	l5	s18
d14	l6	s19
e9	l7	t17
e10	m6	t18
e11	m7	t19
e12	m8	u17
f7	n7	u18
f8	n8	u19
f9	n9	v17
f10	n19	v19
g6	o8	w15
g7	o9	w17
g8	o10	w19
h3	o19	x15
h6	p9	x17
i2	p18	x19

Yellow marigold

a16	g9	n6
b14	g10	n10
b17	h7	n11
c16	h8	o7
e13	i6	p8
e14	j6	q9
e14	k7	v16
f11	l8	v18
f12	m9	

Yellow beige

p11	q12	r16
p12	q13	t12
p13	q14	t13
q11	q16	t14

Turquoise light

o13	o17	p17
o14	p14	t11
o16	p16	

Grey medium

b12	c11	m4
b13	k2	
c10	l3	

Grey cloud

e16	i17	r13
f16	i22	r14
f25	i23	u11
g17	j17	u12
g25	k16	u13
h17	r11	u14
h24	r12	

Grey shadow

f6	o6	r24
g5	o11	s22
h4	o12	s24
i4	o15	t22
j4	o20	t24
k4	o22	u22
l4	o24	u24
l22	p6	v22
l23	p10	v23
l24	p15	v24
m5	p20	w16
m22	p22	w18
m24	q22	w22
n5	q7	w24
n13	q15	x16
n14	q20	x18
n15	q22	x22
n16	q24	x23
n17	r8	x24
n22	r9	
n24	r22	

Black

c17	h25	s15
d17	i18	s16
d18	i24	t10
e17	i25	t15
e18	j23	t20
e20	q10	u10
f17	r10	u15
f18	r15	v11
f19	s10	v12
g18	s11	v13
g19	s12	v14
h18	s13	
h19	s14	

Black rich

a15	m25	s23
a17	n21	s25
c15	n23	t21
c18	n25	t23
d16	o21	t25
d19	o23	u20
e19	o25	u21
f20	p21	u23
g20	p23	u25
h5	p25	v21
k5	q21	w21
k22	q23	w23
k24	q25	w25
l21	r21	x21
l25	r25	y22
m21	s20	y23
m23	s21	y25

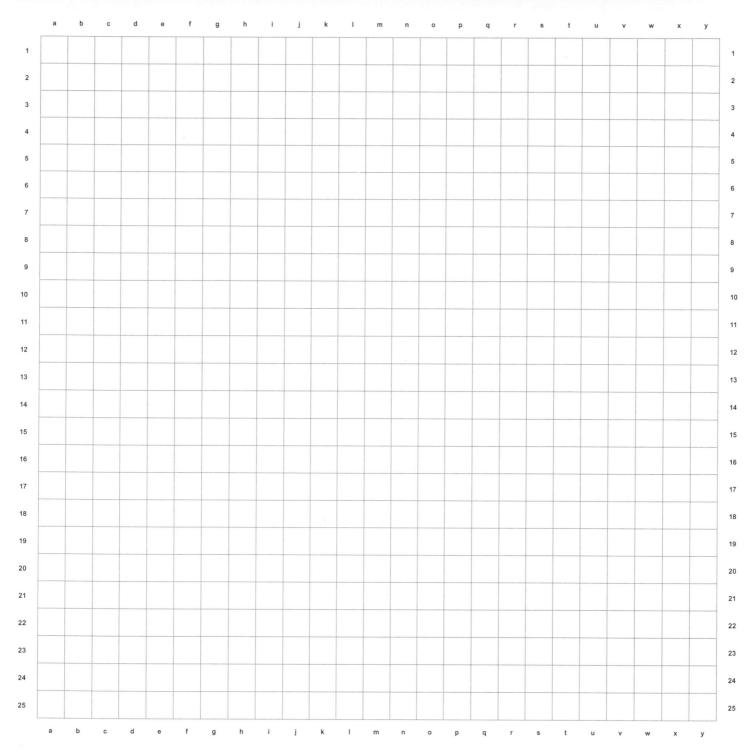

ormula 1 car

| d coral | | Red bright | | | Red cherry | | | Grey light | | | Grey shadow | | | Black | | | Black rich | | | White | | |
|---|
| l12 | n16 | d18 | l5 | o8 | d17 | k16 | o17 | e18 | j8 | r19 | b11 | d11 | w11 | a11 | f10 | u11 | a13 | h12 | u10 | g17 | l14 | p19 |
| l15 | o11 | e17 | l6 | o9 | e16 | k17 | p10 | f16 | j18 | s19 | b12 | d12 | w12 | a12 | g10 | u12 | a14 | i12 | u13 | g18 | l19 | q7 |
| l16 | p13 | g11 | l8 | o13 | f11 | l7 | r15 | f17 | k7 | t16 | b13 | d13 | w13 | b14 | g12 | v14 | a15 | i13 | u14 | h17 | m13 | q18 |
| m11 | p14 | i15 | l17 | o14 | f12 | l10 | r16 | f18 | o7 | t17 | c11 | v11 | x11 | b15 | g13 | v15 | a16 | i14 | u15 | h18 | m14 | q19 |
| m12 | p15 | i16 | m4 | p11 | f13 | l13 | s14 | g19 | p8 | t18 | c12 | v12 | x12 | b16 | h13 | v16 | a17 | m6 | y13 | i7 | m15 | r17 |
| n11 | q11 | j11 | m5 | p12 | f14 | l18 | s15 | h19 | p18 | u18 | c13 | v13 | x13 | b17 | h14 | w14 | a18 | m7 | y14 | i18 | m16 | r18 |
| n12 | r7 | j12 | m8 | p16 | f15 | m10 | s16 | i8 | q8 | | | | | b18 | k10 | w15 | e10 | q12 | y15 | i19 | m19 | s17 |
| n14 | r8 | j16 | m17 | q15 | g14 | m18 | t11 | i17 | q17 | | | | | c14 | l9 | w16 | e13 | q13 | y16 | j7 | n19 | s18 |
| n15 | r11 | k8 | n5 | q16 | g15 | n7 | t12 | | | | | | | c15 | m9 | w17 | e14 | q14 | y17 | j19 | o19 | |
| | | k9 | n6 | s11 | g16 | n10 | t13 | | | | | | | c16 | n9 | w18 | e15 | r10 | y18 | k19 | p7 | |
| | | k13 | n8 | u17 | h15 | n13 | t14 | **Grey medium** | | | | | | c17 | o10 | x14 | h10 | r12 | | | | |
| | | k14 | n17 | v18 | h16 | n18 | t15 | | | | | | | c18 | r13 | x15 | | | | | | |
| | | | | | j10 | o5 | u16 | j17 | o18 | | | | | d14 | r14 | x16 | | | | | | |
| | | | | | k5 | o12 | v17 | k18 | p17 | | | | | d15 | s10 | x17 | | | | | | |
| | | | | | k12 | o15 | | | | | | | | d16 | s12 | x18 | | | | | | |
| | | | | | k15 | o16 | | | | | | | | e11 | s13 | y11 | | | | | | |
| | | | | | | | | | | | | | | e12 | t10 | y12 | | | | | | |

Use the spare stickers to create your own pixel designs and pictures in this grid

Use the spare stickers to create your own pixel designs and pictures in this grid

the spare stickers to create your own pixel designs and pictures in this grid

Use the spare stickers to create your own pixel designs and pictures in this grid

the spare stickers to create your own pixel designs and pictures in this grid

Use the spare stickers to create your own pixel designs and pictures in this grid

the spare stickers to create your own pixel designs and pictures in this grid

Use the spare stickers to create your own pixel designs and pictures in this grid